中國碑帖名品

二編

[十二]

宋人墨跡二

歐陽脩 司馬光

上海書畫出版社

《中國碑帖名品》（二編）編委會

編委會主任
　王立翔

編委（按姓氏筆畫爲序）
　王立翔　田松青
　朱艷萍　張恒烟
　孫稼阜　馮　磊
　馮彥芹

本册責任編輯
　張恒烟　馮彥芹

本册釋文注釋
　俞　豐　陳鐵男

本册圖文審定
　田松青

前 言

中華文明綿延五千餘年，文字實具第一功。從倉頡造字而雨粟鬼泣的傳說起，歷經華夏子民智慧聚集、薪火相傳，終使漢字生生不息、蔚爲壯觀。伴隨着漢字發展而成長的中國書法，基於漢字象形表意的特性，在一代又一代書寫者的努力之下，最終超越其實用意義，成爲一門世界上其他民族文字無法企及的純藝術，并成爲漢文化的重要元素之一。在中國知識階層看來，書法是中國人『澄懷味象』、寓哲理於詩性的藝術最高表現方式，她淨化、提升了人的精神品格，歷來被視爲『道』『器』合一。而事實上，中國書法確實包羅萬象，從孔孟釋道到各家學說，從宇宙自然到社會生活，中華文化的精粹，在其間都得到了種種反映，書法無愧爲中華文化的載體。書法又推動了漢字的發展，篆、隸、草、行、真五體的嬗變和成熟，源於無數書家承前啓後、對漢字美的不懈追求，多樣的書家風格，則愈加顯示出漢字的無窮活力。那些最優秀的『知行合一』的書法家們是中華智慧的實踐者，他們匯成的這條書法之河印證了中華文化的發展。

因此，學習和探求書法藝術，實際上是瞭解中華文化最有效的一個途徑。歷史證明，漢字及其書法衝破了民族文化的隔閡和時空的限制，在世界文明的進程中發生了重要作用。我們堅信，在今後的文明進程中，這一獨特的藝術形式，仍將發揮出巨大的力量。然而，在當代社會經濟高速發展、不同文化劇烈碰撞的時期，書法也遭遇前所未有的挑戰，而漢字書寫的退化，或許是書法之道出現踟躕不前狀的重要原因，因此，有識之士深感傳統文化有『迷失』和『式微』之虞。書法藝術的健康發展，有賴於對中國文化、藝術真諦更深刻的體認，匯聚更多的力量做更多務實的工作，這是當今從事書法工作的專業人士責無旁貸的重任。

有鑒於此，上海書畫出版社以保存、還原最優秀的書法藝術作品爲目的，從系統觀照整個書法史藝術進程的視綫出發，於二○一一年至二○一五年間出版《中國碑帖名品》叢帖一百種，受到了廣大書法讀者的歡迎，成爲當代書法出版物的重要代表。爲了能夠更好地呈現中國書法的魅力，滿足讀者日益增長的需求，我們決定推出叢帖二編。二編將承續前編的編輯初衷，擴大名作的匯集數量，進一步提升品質，以利讀者品鑒到更多樣的歷代書法經典，獲得對中國書法史更爲豐富的認識，促進對這份寶貴遺産更深入的開掘和研究。

上海書畫出版社

簡 介

歐陽脩（一〇〇七—一〇七二），字永叔，號醉翁，晚號六一居士，吉州永豐（今江西省吉安市）人。北宋名臣、文學家。天聖八年（一〇三〇）進士，歷仕仁宗、英宗、神宗三朝，官至翰林學士、樞密副使、參知政事。累贈太師、楚國公，諡號文忠。北宋文壇領袖，倡導詩文革新運動，爲『唐宋八大家』之一。舉賢任能，博有雅量。主修《新唐書》，并撰《新五代史》，有《歐陽文忠集》傳世。開創金石學，集周至唐金石器物、銘文碑刻千種，著《集古錄跋尾》十卷，是現存最早之金石學專著。并有《譜圖序稿》并《夜宿中書東閣詩》，紙本，行楷書，縱三十點五厘米，橫六十六點二厘米，由宋人周必大拼接裝裱而成，現藏遼寧省博物館。

《集古錄跋尾》，紙本，楷書，縱二十七點二厘米，橫一百七十一厘米，凡五十八行，共七百九十二字，内容爲金石考證。其筆勢敦厚凌屬，結體神采秀麗，寫於北宋嘉祐八年（一〇六三），原十卷，現僅存手稿四紙，藏於臺北故宮博物院。

《致端明侍讀尺牘》又稱《上恩帖》，紙本，楷書。縱二十五厘米，橫五十三厘米，是歐陽脩晚年寫給司馬光之信札，現藏臺北故宮博物院。

司馬光（一〇一九—一〇八六），字君實，號迂叟，陝州涑水鄉（今山西省夏縣）人，世稱『涑水先生』。北宋名臣、史學家、文學家。寶元元年（一〇三八）進士，宋神宗時因反對王安石變法，離京十五年，在此期間修成首部編年體通史《資治通鑒》。歷仕仁宗、英宗、神宗、哲宗四朝，官至尚書左僕射兼門下侍郎，追贈太師、溫國公，諡號文正。爲人溫良謙恭、剛正不阿。治學嚴謹，刻苦篤奮。有《溫國文正司馬公文集》《涑水記聞》《潛虛》等傳世。

《資治通鑒殘稿》，紙本，楷書，縱三十三點八厘米，橫一百三十厘米，凡二十九行，共四百六十餘字，現藏中國國家圖書館。本帖爲司馬光手書原稿，整理了東晉元帝永昌元年（三二二）全年史實，主要以『王敦之亂』爲主。其中摘抄其他史書部分多用『云云』簡省，比今通行本第九十二卷少部分内容，斷略甚多，無法卒讀，不作句逗。其字兼有真、隸特點，用筆提按分明，結體規整扁平，別具面貌。此手稿寫於范純仁致司馬光、司馬旦信札之上，原文已被塗蓋。

《天聖帖》，紙本，楷書，縱三十點三厘米，橫四十八點六厘米，凡十七行，共一百五十一字，現藏臺北故宮博物院。内容爲司馬光爲陳省華《手書詩稿》所作跋語。其字沉澀剛勁，力抵毫端。

歐陽脩　譜圖序稿　夜宿中書東閣詩　集古錄跋尾

致端明侍讀尺牘

歐陽文忠公功在朝廷澤在民社而文章
翰墨流布海內霑溉學者亦何待賢廷獨
此卷經值喪亂以来斯文蠹蝕之餘子孫
嚴寶藏無斁諸賢評論尤詳是可賽也杜本

劉道存題跋

大德己亥間廬陵歐陽文忠公之六世孫
耐軒先生分教吾郡之安福州任滿而余以
學正缺甫就職甚以不得事先生為恨而
先生必謂吾之同僚留為他日佳話斯文相
知心期相許度越餘子各有不能得之作
言者間謂余曰吾見行酬吾素願可無憾
矣吾得拜瀧岡墓拂拭青州之石摹墨本
以歸吾文得先公族譜序藁草真蹟并合
廬陵譜為一此至寶也然余知此序藏於
吾鄉好事者三家本末易得先生誠心相

歐陽公瑾迴

文忠公八葉孫頗好學偶中吾家東廂

之選暇日獲拜觀

先生譜圖序草及宿東閣詩真灑詞

翰德業照映千古傳之子孫永以為寶仍

至元丁丑建子月望金華後學王繕敬識

前世族譜皆無圖則譜畫自

公始東閣詩清蒼形聲圖

不与夸于富貴者同科此見

前賢制作古辭隻字皆之

以維持世教而非後人兩及三

復遠文歆裕而歸之

天台林喬光書元謹題

城之壁矣時余六營峯鶴為慶先生發

後為至順壬申余束校文於江湖秩閡山

先生之孫彥珍以省屬交訪余於旅邸母

間世次巳喜先生之有孫神生此寒齋唐

吾見此都人久列式麾我心遂陳其本末

以善彥珍彥珍請書之郡真家其辭且

示束者蓋乎先生精神氣度猶在目

乾謂九京之不可作毫余後死得存者

見彥珍寶愛甚於前人則先生真不死

矣擱筆書羅招卷法筵與生廬陵劉

荼道存書于錢唐

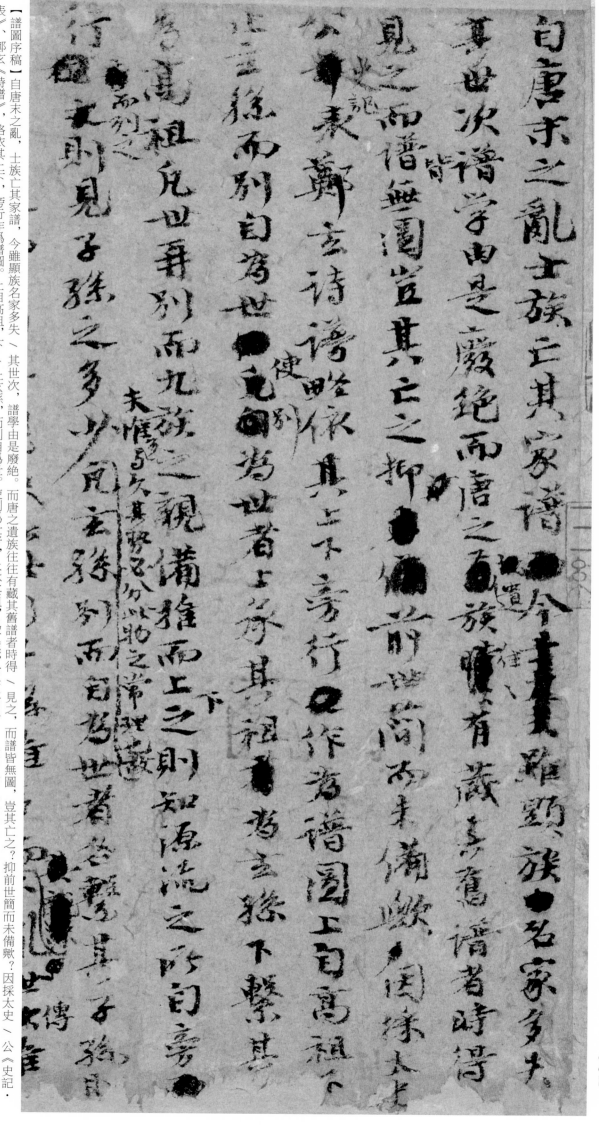

自唐末之亂，士族亡其家譜，今雖顯族名家多失其世次，譜學由是廢絕。而唐之遺族往往有藏其舊譜者時得見之，而譜皆無圖，豈其亡之？抑前世簡而未備歟？因採太史公《史記》、鄭玄《詩譜》，略依其上下、旁行作為譜圖。上自高祖，下止玄孫，而別自為世。使別為世者，上承其祖，為玄孫，下繫其□，為高祖。凡世再別，而九族之親備。推而上下，則知源流之所自；旁行而列之，則見子孫之多少。夫惟多與久，其勢必分，此物之常理也。故凡玄孫別而自為世者，名繫其子孫，則

【譜圖序稿】自唐末之亂，士族亡其家譜，今雖顯族名家多失其世次，譜學由是廢絕。而唐之遺族往往有藏其舊譜者時得／見之，而譜皆無圖，豈其亡之？抑前世簡而未備歟？因採太史／（《史記》、鄭玄《詩譜》，略依其上下、旁行作為譜圖。上自高祖，下／止玄孫，而別自為世。使別為世者，上承其祖，為玄孫，下繫其□，／為高祖。凡世再別，而九族之親備。推而上下，則知源流之所自；／旁／行而列之，則見子孫之多少。夫惟多與久，其勢必分，此物之常理也。故凡玄孫別而自為世者，名繫其子孫，則

抑：即「抑或」，或是、還是。

表：《史記》分本紀、表、書、世家、列傳五部分，其中「表」是司馬遷在《史記》中創立的一種史書體例，是記錄歷史事件人物的表格，包括年表和月表，共十篇。

《詩譜》：鄭玄注《毛詩》，著《毛詩譜》，事載《後漢書》。《毛詩譜》主體文字由唐初《毛詩正義》節錄而傳世，但單行本在北宋仁宗時已佚，其譜圖不傳。「譜」在指稱體裁時，與「表」意義接近。

上同其出祖，而下別其親疎。如此則子孫雖多而不亂，世傳雖／遠而無窮。此譜圖之法也。／

翰林平日接群公，文酒相歡慰病翁。

白首歸田空有約，黃扉論道愧無功。

攀髯路斷三山遠，憂國心危百箭攻。

今夜靜聽丹禁漏，尚疑身在玉堂中。

夜宿中書束閣

攻字同韻否

【夜宿中書東閣詩】翰林平日接群公，文酒相歡慰病翁。／白首歸田空有約，黃扉論道愧無功。／攀髯路斷三山遠，憂國心危百箭攻。／今夜靜聽丹禁漏，尚疑身在玉堂中。／《夜宿中書東閣》。／「攻」字同韻否？

黃扉：古時丞相、三公、給事中筆高官辦公之處，以黃漆塗門，故稱。

三山：三座傳說中的海上神山。晉王嘉《拾遺記·高辛》：「三壺，則海中三山也。一曰方壺，則方丈也；二曰蓬壺，則蓬萊也；三曰瀛壺，則瀛洲也。」

丹禁：即紫禁城。唐李白《江夏使君叔席上贈史郎中》：「鳳凰丹禁裏，銜出紫泥書。」王琦注引《潛確居類書》：「天子所居曰禁，以丹塗壁，故曰丹禁。亦曰紫禁。」

攀髯：傳說黃帝鑄鼎於荊山下，鼎成，黃帝乘龍升天，群臣後宮從上者七十餘人，餘小臣不得上龍身，乃持龍髯，而龍髯拔落，并隨黃帝之弓。百姓遂抱其弓與龍髯而號哭。

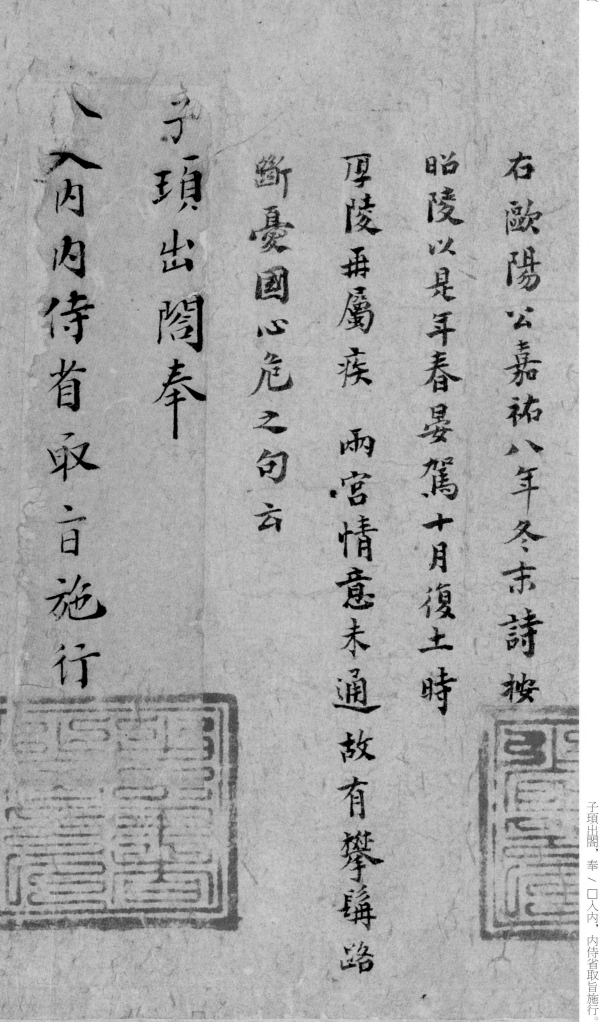

右歐陽公嘉祐八年冬末詩按
昭陵以是年春晏駕十月復土時
厚陵再屬疾 兩宮情意未通 故有攀鑾路
斷憂國心危之句云

子頊出閣奉
入內內侍省取旨施行

按：此兩行文字，據宋人周必大題跋稱，『元在歐陽公詩稿之陰，殆中書所錄』，下鈐『中書省之印』。據此可知此兩行文字原在詩稿背面，疑為周必大接裱於此。這顯然是當時廢棄的公文紙，文字是否為歐陽修所書，尚難確定，録之待考。

「入內內侍省」：官署名，皇帝近侍機構，管理宮內事務。北齊初置，唐代始稱「內侍省」，宋景德三年，別立入內內侍省，更為皇帝所親近。

子頊出閣，奉／□入內，內侍省取旨施行。

右兩行元在歐陽公詩藁之陰詒中書所錄官褌盖
神宗以是年九月封淮陽郡王政賜今名十二月乙亥
出閤正當時事也

淳熙乙巳春山太謹記

歐公真蹟片紙而本朝相君私題官印鄭重如此
異代宜何如哉後學張雨拜

歐陽彦珍出示 先文忠遺翰
蓋周益公家藏也方文集字照耀
後世高山景行應其在茲至元丁
丑中秋三衢鄭晟拜觀于清漳
郡治

袁瑾題跋
徐明善題跋
楊剛中題跋
鄭鎮孫題跋

嘗讀瀧岡阡表謂列其世譜具刻于碑惜乎不獲
見之今乃觀公譜圖序藁上自高祖下止玄孫旁行
側注如指諸掌雖百世可推也憶自熙寧至于今凡
八傳矣風雲變更昔之公卿家率顛覆債絕譜謀
漫不可考視彥珍能寶藏無替寧不有沚其顙敬
書以歸之四明後學袁瑾謹識

詩曰豈無他人不如我同姓則遇同姓異他人此天理
之不可已者也蘇氏譜引曰無服則親盡親盡則情盡
情盡則喜不慶憂不弔則塗人也勢也勢吾末如之何
也烏摩推而遠也文忠公譜圖曰上同其出
祖而下別其親疎則子孫雖多而不亂世傳雖遠而無
窮此圖譜之法美我言乎古者服盡則敘昭穆猶合食
於宗子之家情未嘗盡也詩曰凡民有喪匍匐救之石

泰不華題跋
歐陽玄題跋
宋濂題跋

異於常人之翰墨矣後昆宜寶藏之晚學鄭鎮孫拜書

文忠公文章事業為一代宗師敦本之
念尤所究心今聞孫彥珍保公族譜
序橐宿東閣詩真是仁儀刑百世
其永寶之至正三年春三月廿日白野
泰不華題

々一公作詩本義又作詩譜圖考訂
極精它日做是圖其譜系今大夫士家
譜與能踰其法者宋仁宗在位歲久而

〇一〇

也理也世俗謂蘇引甚習而歐公譜圖讀之者鮮無亦
學經橫者人好之而畜道德扶世教當傳者反倦歟誦
譜圖序蒙者可以知公之厚味憂國心危之句者可以
知公之忠忠厚非二本彥貞如蘭玉秀揩庭尚勉彌哉
延祐己未閏八月癸亥豫章徐明善書

歐公譜晶寂為詳整可法而宿
中書詩又特憂國之甚豈詳於
家者固自不苟於國耶賢哲
所存此二而見江寧楊劉中謹書

韓配孟歐比韓豈以翰墨云乎此卷遺跡凡三事而譜圖序
東閣詩二豪特全睦親憂國忠孝之意百世之下使人興起
異扵常人之翰墨矣後昆宜寶藏之晚學鄭鎮孫拜書

韓公籌其所賜書云云其易陽永錫
之力甚至公雖揚歷中外位至兩府生平唯
以翰林為藥散中書東閣詩愛君憂國之
意方切而來句又云猶鞠躬身在玉堂中未嘗
忘翰林也此帖周益公家舊物其用中書省
印章宋世士夫得用官印識私藏法无禁
也至正六年九月十一日去拜手書

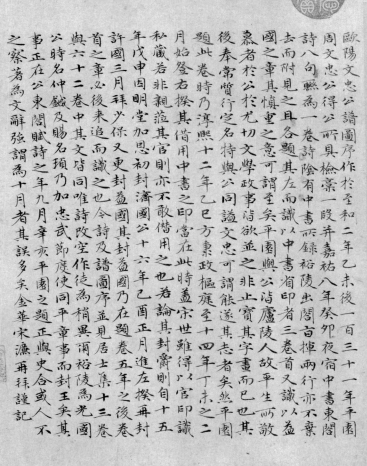

歐陽文忠公譜圖序作於至和二年乙未後一百三十一年平園
周文忠公得公所貽具槁二段并嘉祐八年癸卯夜宿中書東閣
詩八句縣為一卷詩陰有中書兩行亦不棄裕陵出閣百揮兩行
去而附見之且各題其左而識人中書省印者三卷首又識人益
國之章其慎重之意可謂至矣平園與公淳廬陵人故平生而敬
嘉者於公尤切文學政事詩諭並之非止寶其字畫而已也其
後奉常質行定名特興公同諡文忠可謂能遂其志者矣然平園
題此卷時乃淳熙十二年乙巳方東政樞庭至十四年丁未之後卷
月始登右揆其借用中書之印當在此時蓋宋世雖得以官印識
私藏若非親滋其官則亦不敢借用之也若論其封審則自十五
年戊申因明堂加恩初封濟國公二十六年己酉正月進左丞相
許國三月拜少保又更封益國其改封益國乃在題卷五年之後
首之章必後來追見而裕陵為光國
月九日賜武節度使同平章事而封王矣其
公時名仲轍及賜詩改空作徒為稍異兩裕陵人
興六十二卷中其文皆同唯詩及譜圖序並見居士集十三卷
公時名仲轍賦詩之年九月辛亥平園之題正興史合或人不
許國正在公東閣賦詩之年仲轍及賜名乃加忠武
之察著為文辭強謂為十月者其誤多矣金華宋濂再拜謹記

古漢西嶽華山廟碑文字尚完可讀

其述自漢以來云高祖初興改秦淫

祀宗承循各詔有司其山川在諸

侯者以時祠之孝武皇帝脩封禪之

禮巡省五岳立宮其下宮曰集靈宮

【集古録跋尾】右漢《西嶽華山廟碑》，文字尚完可讀。╱ 其述自漢以來，云高祖初興，改秦淫 ╱ 祀。太宗承循，各詔有司。其山川在諸 ╱ 侯者，以時祠之。孝武皇帝脩封禪之 ╱ 禮，巡省五岳，立宮其下。宮曰「集靈宮」，

《西嶽華山廟碑》：東漢桓帝延熹八年（一六五）歷兩任郡守袁逢、孫璆立成，郭香察
書。原位於陝西華陰縣華山西嶽廟中，明朝嘉靖年中被毀。西嶽廟乃漢武帝時所建，原
名集靈宮，桓帝時改稱此名。碑文內容爲記錄皇帝祭山、修廟、祈天、求雨等事。

淫祀：混亂、過分、不合禮制的祭祀。

殿曰存儼殿門曰望儼門仲宗之世使

者持節歲一禱而三祠後不承前至於

亡新鼐用立虛孝武之元事舉其中

禮從其省但使二千石歲時往祠自視

以来百有餘年所立碑石文字磨滅延

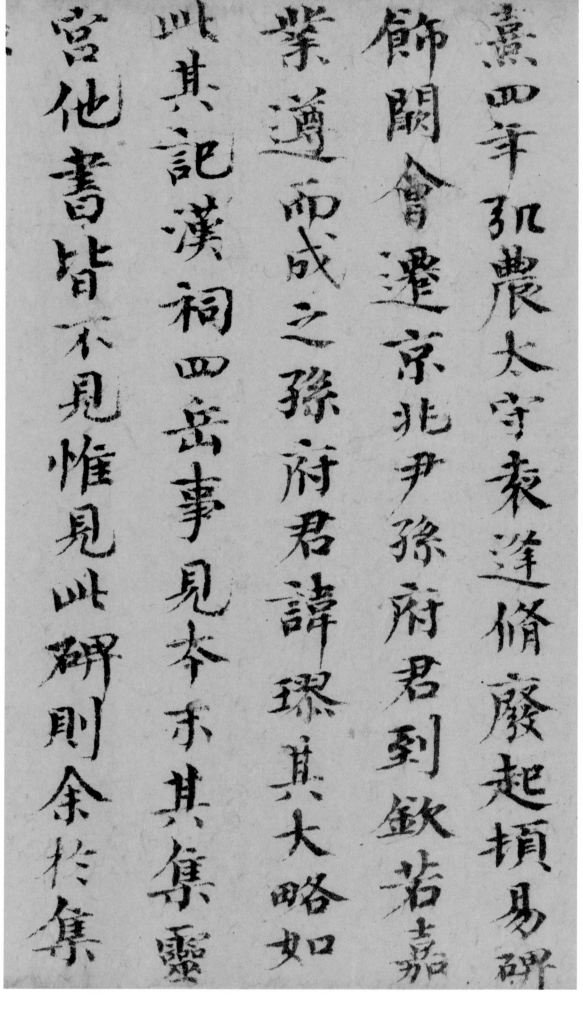

熹四年，弘農太守袁逢，脩廢起頓，易碑\飾闕。會遷京兆尹，孫府君到，欽若嘉\業，遵而成之。孫府君諱璆，其大略如\此。其記漢祠四岳，事見本末。其『集靈\宮』，他書皆不\見，惟見此碑，則余於集\

延熹四年：即一六一年，延熹為東漢桓帝劉志年號。

欽：敬佩。

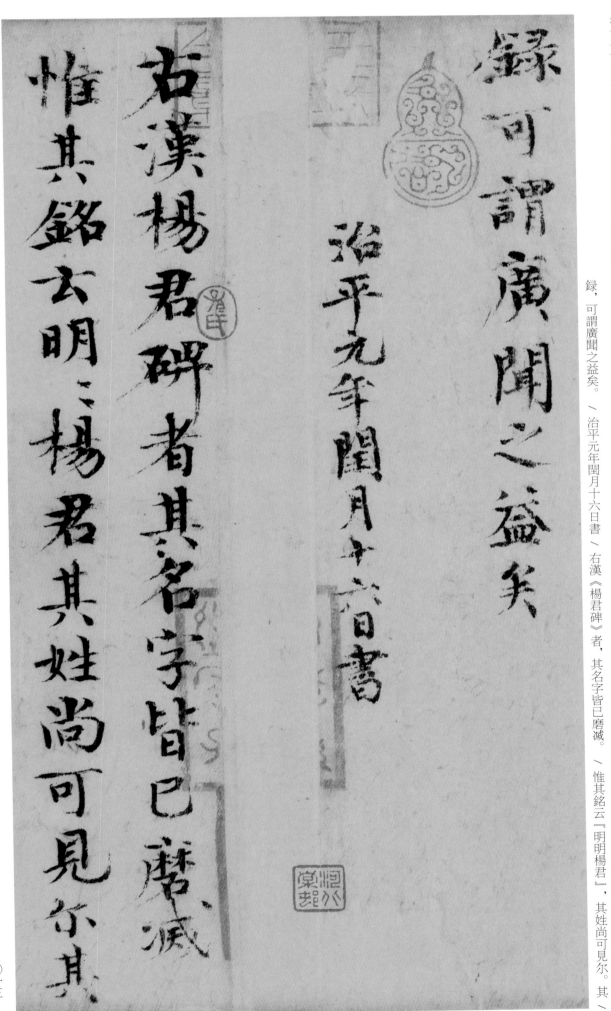

治平元年：即一〇六四年，治平爲北宋英宗趙曙年號。

《楊君碑》：即《漢故高陽令楊君之碑》，宋洪适《隸釋》稱《漢沛相楊統碑》，原碑刻於東漢建寧元年（一六八），立於陝州楊震墓側，後毀佚，現僅存拓本。

錄，可謂廣聞之益矣。／治平元年閏月十六日書／右漢《楊君碑》者，其名字皆已磨滅。／惟其銘云『明明楊君』，其姓尚可見尔。其／

錄可謂廣聞之益矣

治平元年閏月十六日書

古漢楊君碑者其名字皆已磨滅

惟其銘云明之楊君其姓尚可見尔其

官閥始卒則粗可考云孝順皇帝西

巡以椽史召見帝嘉其忠臣之苗器

其璵璠之質詔拜郎中遷常山長

史換犍爲府丞非其好也迺翻然輕

舉宰司累辟應于司徒州察茂才

官閥始卒，則粗可考。云孝順皇帝西〜巡，以椽史召見，帝嘉其忠臣之苗，器〜其璵璠之質，詔拜郎中，遷常山長〜史，換犍爲府丞，非其好也。迺翻然輕〜舉，宰司累辟，應於司徒。州察茂才，

璵璠：美玉。後亦比喻美德或品德高潔之人。

迺：同『乃』。

犍爲：東漢永初元年（一〇七）析犍爲郡南部置 宰司累辟：指宰相多次徵召，希望授予其官職。
犍爲屬國。治所在朱提縣（今雲南昭通市）。 辟：召，招來，授予官職。

遷銅陽侯相金城太守南蠻蠢迪王

師出征拜車騎將軍從事軍遷策

勳復以疾辭後拜議郎五官中郎將

沛相年五十六建寧元年五月癸丑遘

疾而卒其終始頗可詳見而獨其名

蠢迪：動援，騷動。《漢書·揚雄傳下》：『君子純終領聞，
蠢迪檢押，旁開聖則。』顏師古注：『蠢，動也；迪，道也，由
也。』

遷銅陽侯相、金城太守。南蠻蠢迪，王
師出征，拜車騎將軍從事。軍遷策
勳，復以疾辭。後拜議郎、五官中郎將、
沛相。年五十六，建寧元年五月癸丑，遘
疾而卒。其終始頗可
詳見，而獨其名

建寧元年：即一六八年，建寧是東漢靈帝劉宏年號。

遘：遭遇到

字泯滅爲可惜也是故余嘗以謂君子
之垂乎不朽者顧其道如何尒不託於
事物而傳也顏子窮臥陋巷亦何施於
事物耶而名光後世物莫堅於金石
蓋有時而斃也

治平元年閏五月廿八日書

字泯滅，爲可惜也。是故余嘗以謂君子／之垂乎不朽者，顧其道如何尒，不託於／事物而傳也。顏子窮臥陋巷，亦何施於／事物耶？而名光後世，物莫堅於金石，／蓋有時而斃也。／治平元年閏五月廿八日書。

顏子：即顏回（前五二一—前四八一），曹姓，顏氏，名回，字子淵，魯國都城（今山東曲阜市）人，

右陸文學傳題六自傳而曰名羽字

鴻漸或云六名鴻漸字羽未知孰是然

則豈其自傳也茶載前史自魏晉

以来有之而後世言茶者必本鴻漸

蓋爲茶著書自羽始也至今俚俗賣

《陸文學傳》：寫於唐肅宗上元二年（七六一）。陸文學即陸羽（約七三三—約八〇四），字鴻漸，唐朝復州竟陵（今湖北省天門市）人。茶學家，精於茶道，被尊爲「茶聖」，有《茶經》等著作存世。

右《陸文學傳》，題云自傳，而曰名羽，字鴻漸，或云名鴻漸，字羽，未知孰是。然則豈其自傳也？茶載前史，自魏晉以來有之，而後世言茶者，必本鴻漸。蓋爲茶著書，自羽始也。至今俚俗賣

茶肆中多置一甆偶人云是陸鴻漸

至飲茶客稀則以茶沃此偶人祝其、

利市其以茶自名久矣而此傳載羽所

著書頗多云君臣契三卷源解三十卷

江表四姓譜十卷南北人物志十卷吳

興歷官記三卷湖州刺史記一卷茶經

茶肆中，多置一甆偶人，云是陸鴻漸。一至飲茶客稀，則以茶沃此偶人，祝其〉利市，其以茶自名久矣。而此傳載羽所〉著書頗多，云《君臣契》三卷、《源解》三十卷、〉《江表四姓譜》十卷、《南北人物志》十卷、《吳〉興歷官記》三卷、《湖州刺史記》一卷、《茶經》〉

甆：「瓷」之俗寫。

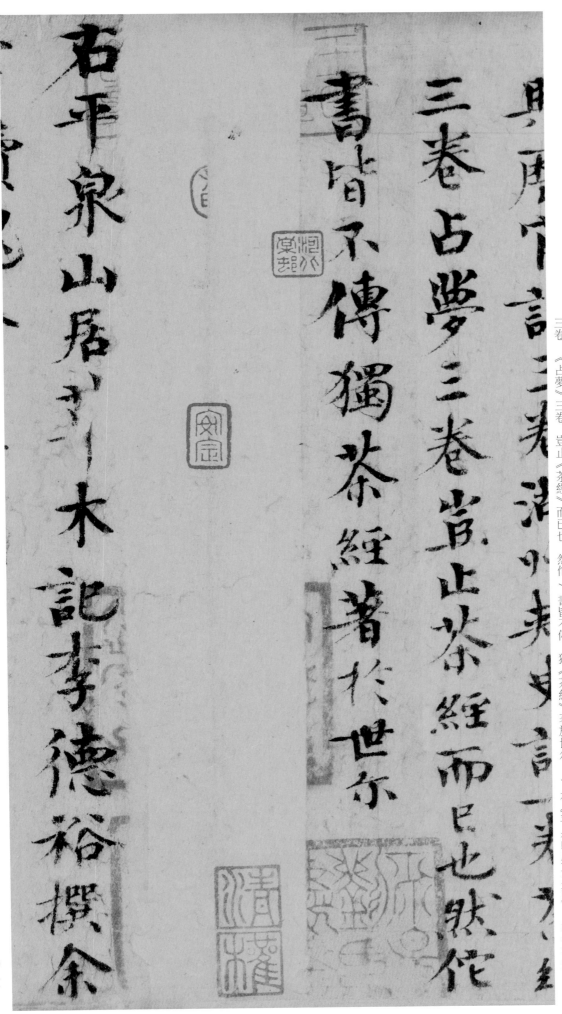

佗：古通「他」「它」。

三卷、《占夢》三卷，豈止《茶經》而已也？然佗／書皆不傳，獨《茶經》著於世尔。／右《平泉山居草木記》，李德裕撰，余／

嘗讀鬼谷子書見其馳說諸侯
國常視其人賢愚材性剛柔緩急
而因其好惡喜懼憂樂而捭闔
之陽開陰閉變化無窮顧天下諸
侯無不在其術中者惟不見其所

嘗讀《鬼谷子》書，見其馳說諸侯之
國，常視其人賢愚，材性剛柔緩急，
而因其好惡、喜懼、憂樂而捭闔
之。陽開陰閉，變化無窮，顧天下諸
侯，無不在其術中者。惟不見其所

《平泉山居草木記》：一卷，後跋一篇。作者李德裕（七八七—
八五〇），字文饒，趙郡（今河北省趙縣）人。唐朝政治家、文學
家，『牛李黨爭』中李領袖，中書侍郎李吉甫次子。歷任觀察
使、節度使，武宗時居相位，後貶崖州司戶。

捭闔：猶開闔。本爲戰國時縱橫家分化、拉攏之話術，後指利用手
段拆分、組合事物。典出《鬼谷子·捭闔》：『捭闔者，以變動陰陽
四時開閉，以化物縱橫……此天地陰陽之道，而說人之法也。』

閉：同『闔』。

好者不可得而說也以此知君子宜慎
其所好泊然無欲而禍福不能動
利害不能誘此鬼谷之術所不能為
者也是聖賢之所難也

好者，不可得而説也。以此知君子宜慎
其所好，泊然無欲，而禍福不能動，
利害不能誘，此鬼谷之術所不能爲
者也。是聖賢之所難也。

右歐陽文忠公集古錄跋尾

四崇寧五年仲春重裝十五

日德父題記　時在鴻臚直舍

後十年於歸來堂再閱

實政和甲丙申六月晦

戊戌仲冬廿六夜再觀

壬寅歲除日於東萊郡宴堂
重觀舊題不覺悵然時年
四十有三矣

芾多識前輩唯不識

公眸紙揾其風来兩戌八

月旦謹題

歐陽文忠公集古所錄蓋千卷也

本但泐尾及一二名人題字其石

刻謂離亂後逸之爾今觀此四紙

自趙德父來則在崇寧間已散落

也不然豈其藁耶以校文集所載

多訛舛脫略是當為正而楊君碑

文集則無惟中宗作仲宗建武

之元作孝武恐卻乃筆誤也然

之元作孝武恐亦可笑議也然

德父平生自編金石錄永二千卷

又倍於文忠公今復妄在公所謂君

子之垂不書不託於事物而傳者

真知言哉三復嘆息淳熙九年

重五日潁川韓元吉書

集古跋尾以真蹟校印本有不同

先事立詔⋯年宗章⋯記

跋後印本尚有六十字深謂文饒

冀富貴招權利而好奇貪得以取

禍欤語尤警切生為世戒且其文

勢必至此乃有歸宿矣兒若之術

所不能為者正下印本尚无此字凡此

疑皆當以印本為正云十三年四月

疑皆當以印本為正云十三年四月

既望朱熹記

華山碑神宗字洪邁相鐸釋辨

之乃石刻本文假借用字亦歐公

筆誤也

此卷有米襄陽題尤可寶玩揚

徐碑故歎其名之廢滅蓋公偶未攻

尔統以建寧元年三月癸巳辛而攷以

爲五月當由筆誤溥熙十五年重裝

廿三百錫山尤袤觀

邁前此曾見集古諸跋已書於

順伯所藏序錄中梅菴引隸釋

所辨仲宗假借字是也延之以

為此卷有米襄陽題尤可寶玩

切以為未然以六一翁翰墨論

識其當珤翫正不待米老也慶

元三年十二月廿一日洪邁書

此卷歐陽文忠公集古錄跋尾四首漢西嶽
華山碑次漢楊公碑次平泉草木記次陸
文學傳皆公親書也又有宋庵宅趙德父韓
元吉朱文公元延之漫容高渚公題識誠寶
觀也流傳好事多矣今歸秋崖

司業湯宗為小三代觀於卷
⋯之旅家銀若燕　方從義藏手識

一〇三三

而儼得詳觀不能釋手謹識
永樂十年夏五月四日豫章後學胡儼識

宋朝名儒鉅公多矣為好古博雅無如歐陽公
馬吾於集古一錄見之晉司馬遷作史記先儒以

信非博雅之士不能迄雖然前代金石遺文何

此録歷年至今其本派藏者鮮矣今也得公延録

而永傳于世盖博雅之士而又有忠厚之意焉

公沒之後世之名儒慕公為人於心之遺文又能存之

而不派即為善龍報之理也然四段後尾與印

本同異及所言詳畧諸償乙論之矣益不復贊

天順二年歲次戊寅秋七月望後二日後學

南陽李贇書

俯戲俯俯以襄病餘生蒙

上恩寬假哀其懇至俾遂

歸老自杜門里巷与世日疎

惟竊自念幸得早從

當世賢者之遊其於欽嚮

襄：爲『襄』異體字。同

字見《金石文字辨異·平

聲·支韻·襄字》引《唐王

澧書王公墓誌銘》。

懇：誠心、誠意。

俾：使。

【致端明侍讀尺牘】脩啟：脩以襄病餘生，蒙／上恩寬假，哀其懇至，俾遂／歸老。自杜門里巷，與世日疎，／惟竊自念，幸得早從／當世賢者之游，其於欽嚮／

德義未始以忘於心耳近張

寺丞自洛來出

所惠書其為感慰何可勝言

因得御詞

起居喜承

宴處優閒

履況清福春候暄和更冀

爲時愛重以副搢紳所以有

望者非獨田畝垂盡之人區區

也不宣　脩再拜

端明侍讀留臺　執事

三月初二日

司馬光 資治通鑒殘稿 天聖帖

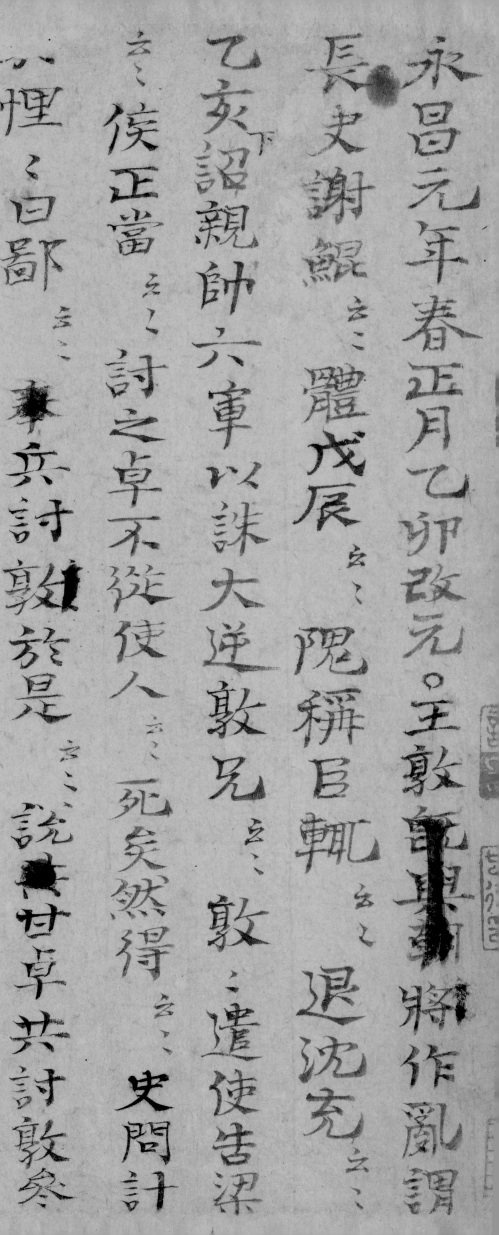

永昌元年：即三二二年，永昌為東晉元帝司馬睿年號。

【資治通鑑殘稿】永昌元年春正月乙卯改元王敦將作亂謂〈長史謝鯤云云體戊辰云云隗稱臣輒云云退沈充云云〉乙亥下詔親帥六軍以誅大逆敦兄云云敦遣使告梁〈云云侯正當云云討之卓不從使人云云死矣然得云云史問計〉〈虞〉惺惺曰鄙云云兵討敦於是云云說甘卓共討敦參

王敦（二六六—三二四）：字處仲，琅琊臨沂（今山東省臨沂市）人。歷任太子舍人，給事黃門侍郎，永嘉之亂後，擁戴晉元帝繼位。東晉建立後，擔任大將軍，江州牧，冊封漢安縣侯。永昌元年，王敦以『清君側』為名，發動叛亂，攻破建康，誅除異己，把持朝政。太寧二年，再次進攻建康圖謀篡位時，病逝於軍中。叛亂平定後，被剖棺戮尸。

謝鯤（二八一—三二四）：字幼輿，陳郡陽夏縣（今河南省太康縣）人。晉朝名士，官員，『江左八達』之一。永嘉之亂後，任江州長史，受封咸亭侯。王敦圖謀篡位，約沈充共同起兵，晉明帝聞訊派其同鄉沈禎勸阻被拒，兵敗被殺。

隗：劉隗（二七三—三三三），字大連，彭城郡（今江蘇省徐州市）人。西晉時任秘書郎，彭城內史，投靠司馬睿。永嘉之亂後，永昌元年，王敦以討伐劉隗為名起兵叛亂，攻破都城建康。劉隗防禦失敗，北逃投靠後趙，得封太子太傅。咸和八年，隨石虎征討石生，戰死於潼關。

沈充（？—約三二四）：字士居，吳興武康（今浙江省德清縣）人，東晉初年官員，將領。出身於吳興沈氏豪族。少習兵書，頗以雄豪聞於鄉里。深得王敦器重，薦為參軍，任宣城內史。永昌元年，沈充響應王敦，被任為大都督，統率東吳軍事。太寧二年，王敦圖謀篡位，

敦兄：王含（？—三二四），字處弘，琅琊臨沂（今山東省臨沂市）人，王敦兄長。歷任廬江太守，徐州刺史，光祿勳等。太寧二年為行軍元帥，攻打建康，兵敗投奔荊州刺史王舒，被沉江而死。

卓：甘卓（二五九—三二二），字季思，丹陽（今安徽省當塗縣）人。東晉將領，官至鎮南大將軍。王敦之亂時，起初答應同行，但并未前往，王敦遂以爵位引誘，但甘卓不從。後起兵討伐王敦，又因遲疑不決而延誤時機，中途而返，終為王敦遣襄陽太守周慮於臥室殺害。

云云…相當於現代的省略號，是一種用象文字的省略形式。

虞悝（？—三二二）：長沙（今湖南省長沙市）人。時王敦勸湘州刺史譙王司馬承共同起兵，但司馬承不欲，便以吊唁母喪爲名，問計於悝。虞悝建議固守長沙，傳檄四方，各處同時發動。從之，并以悝爲長史。後長沙因兵寡力弱被魏乂攻陷，虞悝從容就義，後追贈襄陽太守。

騫：鄧騫，生卒不詳，字長眞，長沙（今湖南省長沙市）人。王敦之亂時，司馬承命其爲主簿，以說甘卓剌伐王敦，但甘卓參軍李梁却勸老辭返。後歷任武陵，始興太守，遷大司農，卒於任上。

陶：陶侃（二五九—三三四），字士行（一作士衡），鄱陽郡（今江西省都昌縣）人，東晉時期名臣，其曾孫爲陶淵明。出身貧寒，初任縣吏，後官至侍中、太尉、荆江二州剌史、都督八州諸軍事，封長沙郡公。卒後獲贈大司馬，謚號「桓」。

永：司馬承（二六四—三二二），字敬才，晉元帝司馬睿叔父，封譙王。司馬承聲討勤王，又勸甘卓聯合。魏乂攻長沙，城池不固，誓死守衡，求援於卓，但甘卓聞知王師已敗，徑自還軍。後堅守百日，城破被擒，王敦遣王廙殺之。平亂後，贈車騎將軍。

軍李梁說卓曰昔云代之騫謂梁寶 / 融於天下未寧之時故得以文服天子非今比也使大 / 將云且云逆說卓曰王氏云乃露云討廣州 / 剌史陶云義事云嬰城固守甘卓遺承書許以兵出云

軍李梁說卓曰昔

福將軍但 代之騫謂梁寶

融於天下未寧之時故得以文服天子非今比也使大

將 辛且 乃露 討廣州

剌史陶 義事 恐嬰城固守甘卓遺承書許以兵出

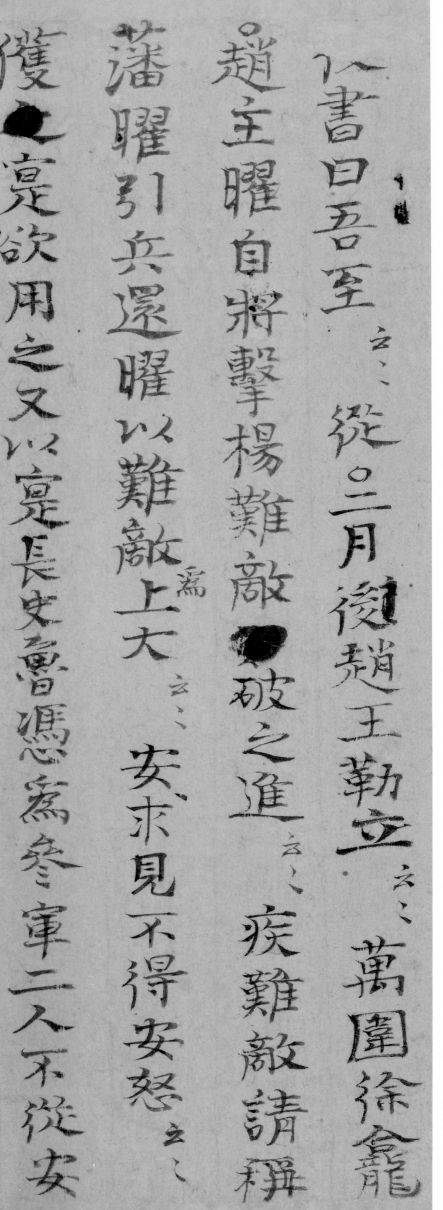

□書曰吾至云云從二月後趙王勒立云云萬圍徐龕 趙主曜自將擊楊難敵破之進云云疾難敵請稱 藩曜引兵還曜以難敵爲上大云云安求見不得安怒云云 獲寔欲用之又以寔長史魯憑爲參軍二人不從安

後趙王勒：石勒（二七四—三三三），本名匐勒，字世龍，上黨郡武鄉縣（今山西省武鄉縣）人，羯族。北方五胡十六國時期後趙開國皇帝，諡號『明』，廟號『高祖』。

趙主曜：劉曜（？—三二九），字永明，新興郡（今山西省忻州市）人，匈奴族。北方五胡十六國時期前趙（漢趙）皇帝，漢光文帝劉淵養子，在位期間與後趙石勒戰火不息。光初十二年，爲石勒所敗，被俘身亡。

徐龕（？—三二二）：東晉將領。西晉末聚集流民，割據泰山郡。後被東晉元帝司馬睿封爲泰山太守，但反復投降於東晉與後趙之間。永昌元年二月，石勒派遣中山公石虎攻伐泰山，徐龕兵敗身死。

楊難敵（？—三三四）：氐族，五胡十六國時期甘肅、川蜀、陝西交界一帶的前趙石勒進攻仇池，初大敗難敵，但因爲軍中大疫欲退兵，遣人游說，於是難敵遣使向前趙稱藩。

陳安（？—三二三），十六國時期涼國建立者。永昌元年，秦州刺史陳安朝見劉曜未果，懷怒攻打前趙，隴上氏族、羌族部落皆爲臣服，自立涼王，卻開國便殺魯憑等賢士，不得衆心。次年爲前趙軍所擊殺。

寔：呼延寔（？—三二二），劉曜部將。時陳安見劉曜未果，懷怒攻打前趙，陳安攔擊，獲俘不從，斥罵王敦，被殺身亡。

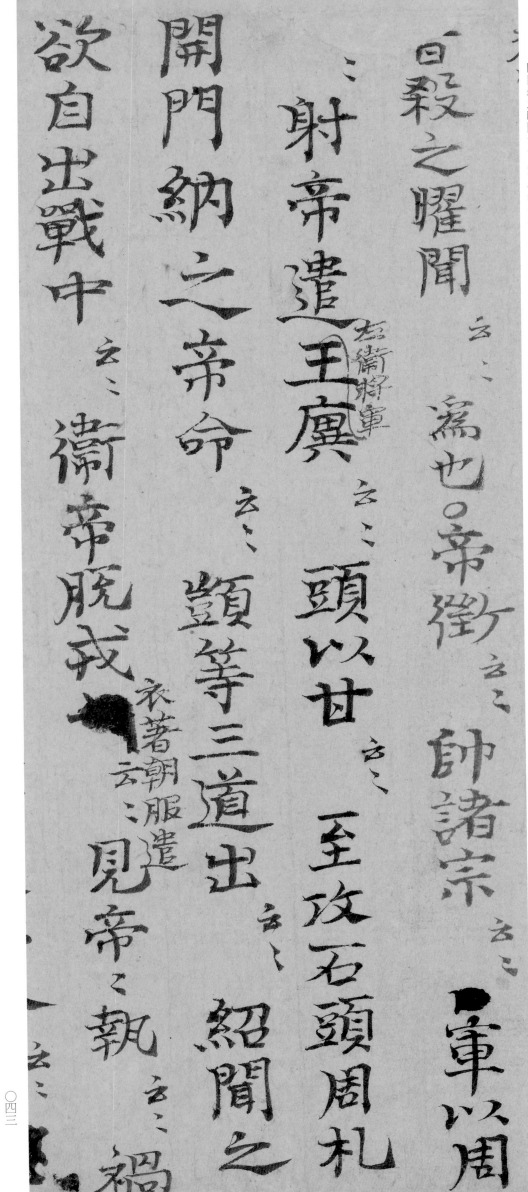

徵：徵召，避諱缺筆。

周札（?—三二四）：字宣季，義興陽羨（今江蘇省宜興市）人，東晉將領，爲人陰險好利。王敦之亂時，任徵虜將軍，晉元帝命其駐守石頭城，却開門投降，使王敦順利攻取建康，掌控朝政。

顗：周顗（二六九—三二二），字伯仁，汝南郡安成縣（今河南省汝南縣）人，身負雅望，清正廉潔，時常酒醉，不理俗務，有『三日僕射』之稱。永昌元年，王敦攻入建康後，爲敦所殺。

紹：太子司馬紹（二九九—三二五），字道畿，河內郡溫縣（今河南省溫縣）人，東晉元帝司馬睿的長子，永昌元年即位。在位期間平定王敦之亂，重用王導，穩定東晉局勢，謚號『明』，廟號『肅宗』。

□日殺之曜聞云云爲也帝徵云云帥諸宗云云軍以周 ＼ 二云云射帝遣左衞將軍王廙云云頭以廿云云至攻石頭周札 ＼ 開門納之帝命云云顗等三道出云云紹聞之 ＼ 欲自出戰中云云衞帝脫戎衣著朝服遣云云見帝帝執云云禍 ＼

日殺之曜聞 爲也○帝徵 帥諸宗 軍以周

射帝遣王廙（左衞將軍） 頭以廿 至攻石頭周札

開門納之帝命 顗等三道出 紹聞之

欲自出戰中 衞帝脫戎（衣著朝服遣） 見帝執 禍

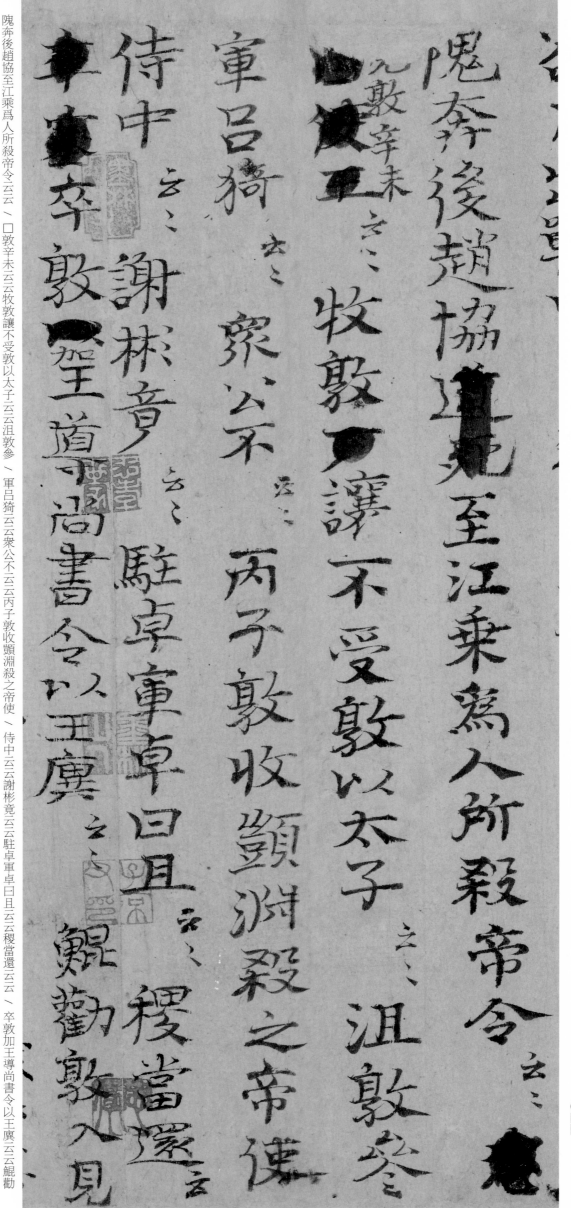

隗奔後趙協至江乘為人所殺帝令云云　口敦辛未云云牧敦讓不受敦以太子云云沮敦參軍呂猗云云衆公不云云丙子敦收顗淵殺之帝使　侍中云云謝彬竟云云駐卓軍卓曰且云云稷當還云云　卒敦加王導尚書令以王廣云云鯤勸敦入見

敦入見

協：刁協（?—三二二），字玄亮（一作元亮），渤海郡饒安縣（今河北省鹽山縣）人。歷任左僕射、尚書令等，與劉隗推行『刻碎之政』，抑制門閥勢力，引起士族不滿。王敦之亂中，兵敗逃離建康，因平日少恩惠，中途被殺。

淵：戴淵（二六九—三二二），字若思，廣陵郡（今江蘇省揚州市）人。頗為晉元帝信任，拜前將軍、尚書令、中護軍等。王敦入建康後，忌憚其與周顗才能，詢問王導如何處置，未言可否，便聽從參軍呂猗之計，將二人入獄斬殺。

王導（二七六—三三九）：字茂弘，琅邪郡臨沂（今山東省臨沂市）人。王敦堂弟，東晉名臣，祖琅邪王氏，憑藉入仕，交好琅邪王司馬睿。永嘉之亂後籠絡吳地士族，安撫穩定人心。東晉建立後，拜驃騎大將軍，開府儀同三司等，封武岡縣侯，形成『王與馬，共天下』之格局。王敦之亂時，反對廢除晉元帝，擁立晉明帝，進太保、司徒，封始興郡公。

王廣（二七六—三二二）：字世將，琅邪郡臨沂（今山東省臨沂市）人。王導、王敦從弟，晉元帝司馬

呂猗：生卒未詳，時任王敦參軍，奸滑詭諫，因尚書令戴淵、周顗惡呂猗

竟：避諱缺筆。

雄：易雄（二五七—三二二）字興長，長沙（今湖南省長沙市）人。先後任長沙郡主簿、湘州主簿，後轉州別駕、舂陵令。王敦之亂時，支持譙王司馬丞舉兵抗擊，草檄王敦罪狀。後長沙城破被擒，押至武昌，不畏死難。王敦忌憚其義正辭嚴，先釋後殺。

魏乂：生卒未詳，王敦部將，時任南蠻校尉，圍攻長沙，俘司馬丞，殺虞悝。

天子敦不從竟不云云昌魏乂攻長沙日逼城云云沙／執譙王承等乂將殺虞云云武昌王敦使廙於道中殺之雄至武昌亦死敦表／陶侃復還廣州／甘卓家云云怒五月乙亥襄陽太守周／

卒敦□蜜書令□王廙

天子敦不從竟不云云沙

讓王瑜等云將殺虞云昌

魏乂攻長沙日逼城云云

陶侃□□□

武昌王廙於道中殺之表

復還廣州

甘卓家云云怒五月乙亥襄陽太守周

慮龍襲云云殺之院云云肥鄉拜云云

王卓於云云樸殺之院云云

三壬王畢云

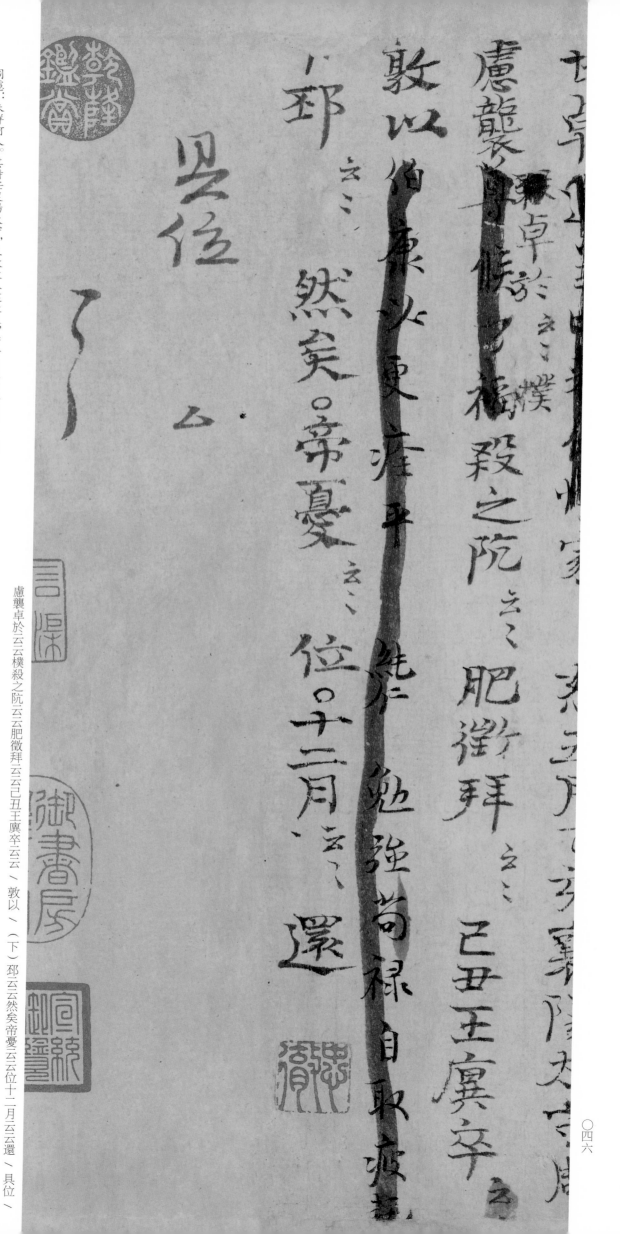

慮襲卓於云云樸殺之阮云云肥徵拜云云己丑王廙卒云云／敦以／（下）邳云云然矣帝憂云云位十二月云云還／具位／

周處：未詳何人。其時任襄陽太守，王敦攻入建康後，密命周處詐稱湖中多魚，勸甘卓遣衛兵悉出捕魚，趁其防備鬆懈，引兵殺卓於寢室。

右伏蒙

尊慈特有

頒賜感佩之至但積下情謹奉狀陳

謝伏惟

照察謹狀

月　日具位狀

右伏蒙／尊慈特有／頒賜感佩之至但積下情謹奉狀陳／謝伏惟照察謹狀／月日具位狀／

溫公修通監起草于書牘
間可見當日用意之廣至答
送物狀亦自為檢前輩之不
苟如此可師也巳嘉定八年十
二月十四日任希夷觀于玉堂農直

溫公起通鑑草於范忠宣公尺牘其末又

謝人惠物狀草也幅紙之間三絕具焉

誠可寶哉岐國汝述明可識

先屬豪爾而字畫無一欹傾

惟公不欺之學何往而不在哉

葛澄程玖趙崇龢同觀因相

獎嘆仰如此

四百五十三字無一筆作草則其忠信誠愨根於其中者可
知已永昌元年其歲壬午晉元帝即位之五年也自正月王
敦將作亂至十二月慕容廆入令支而還每事革書歲端
一二字或四五字其下則以去：攝之校今通鑑是年所書凡
目時有異同此或初藁而後更刪定之歟始公辟官置局前
後漢則劉貢父自三國七朝而隋則劉道原唐訖五代則
范淳父至於削繁舉要必經公手乃定此永昌一年事公

不以屬道原而手自起草何歟然則文正忠宣之澤所

存稽乏企想元祐一時際會之盛豈固以翰墨爭長為可

傳我至順二年歲次辛未夏四月乙丑東陽柳貫題

温公於通鑑書晉永昌元季事視此尤為詳備此特其初藁耳

而作字方整不為縱逸之態其敬慎無所苟如此宜其十有九季

始克成書歟今之文人類以敏捷為高貴輕揚而賤持重使温

公復生未必能與之相追逐也展玩之餘惟有捲卷太息而已

至正元季夏四月二十三日後學黃溍書

忙事此言深中其病今觀溫公此藁筆削

顛倒訖無一字作草其謹重詳審廷如

此誠萬忠厚氣象凜然見於心畫之表

彼浮躁急迫者安能如是邪

後學宇文 公諒 書

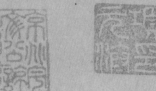

後學宇文公諒書

司馬公通鑑編年一變班馬舊史之習而國家興衰生民休戚
善可為法惡可為戒者備此書矣故以事繫月以月繫年而
不以日或以年不以月者蓋週歲之中記事之要總為一編而
君臣父子是非得失之互見使人得便觀覽有春秋之義例焉
此業標題晉永昌元年事是年王敦遷鎮元帝崩此江左立國
之一變故公不得不手書之范忠宣與公繼居相位今獲觀二公
手華於一府豈勝幸哉至正三年十月朔旦後學朱德潤書

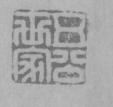

成通監善惡卷既紀心畫既嚴必形見在著素紙葉

盖人所忍敬慎不少池固定公之心天地同終始鄭元祐

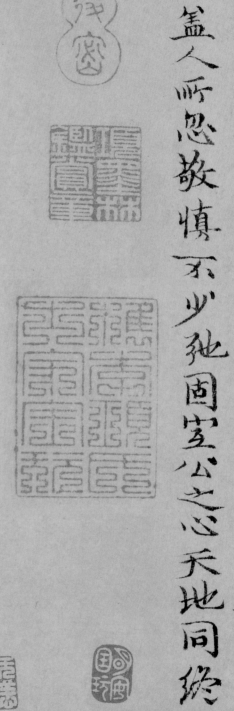

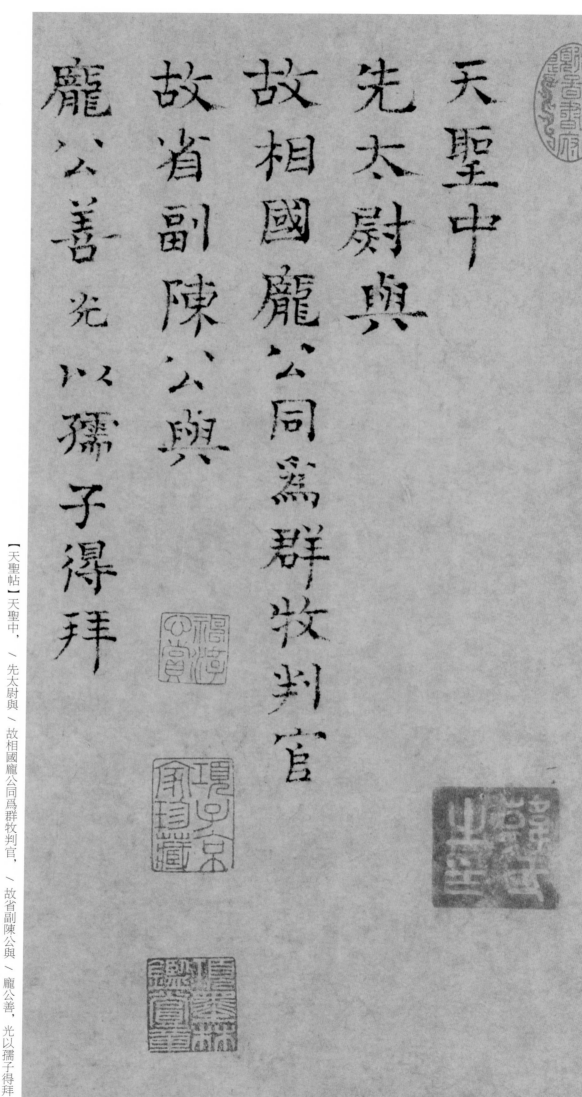

天聖中
先太尉與
故相國龐公同為群牧判官
故省副陳公與
龐公善光以孺子得拜

【天聖帖】天聖中、＼先太尉與＼故相國龐公同為群牧判官、＼故省副陳公與＼龐公善，光以孺子得拜＼

先太尉：司馬光父司馬池（九八〇—一〇四一）字和中，陝州涑水鄉（今山西省夏縣）人。

龐公：龐籍（九九八—一〇六三），字醇之，單州成武（今山東省成武縣）人。

陳公：陳省華（九三九—一〇〇六），字善則，閬州新井縣（今四川省南部縣）人。

陳公於榻下。元豐三季八月乙丑晦，／陳公之孫法曹過洛，以／公手書詩藁相示，追計五十季矣。烏呼！人生／如寄，其才志之美所以能不朽於後者，頼遺／文耳。苟無賢子孫，其湮沒不顯於世，可勝道／哉？光竊自悲，侍

陳公於榻下元豐三季八月乙丑晦

陳公之孫法曹過洛以

公手書詩藁相示追計五十季矣烏呼公生

如寄其才志之美所以能不朽於後者頼遺

文耳苟無賢子孫其湮沒不顯於世可勝道

哉光竊自悲侍

公之久今日乃得睹

公之文又喜

法曹君之賢能顯融其

先烈是敢嗣書於

群賢之末

涑水司馬光

公之久，今日乃得睹　公之文。又喜　法曹君之賢，能顯融其　先烈，是敢嗣書於　群賢之末。　涑水司馬光。

歷代集評

用尖筆乾墨作方闊字，神采秀發，膏潤無窮。後人觀之，如見其清眸豐頰，進趨曄如也。

——宋 蘇軾《跋歐陽文忠公書》

歐陽公書，筆勢險勁，字體新麗，自成一家。

——宋 蘇軾《蘇東坡集》

紹興六年七月，上論：『司馬光字畫端勁，如其爲人，朕恨生太晚，不及識其風采。』十一月丙辰，上謂宰執曰：『司馬光隸書字真似漢人，近時米芾輩所不可仿佛。朕有光隸書五卷，日夕展玩其字不已。』

——宋 董更《書錄》

文忠公頗於筆中用力，乃是古人法，但未雍容耳。

余嘗觀溫公《資治通鑒》草，雖數百卷，顛倒塗抹，迄無一字作草。

溫公真書不甚善，而隸法極端勁，似其爲人。

——宋 黃庭堅《論書》

歐陽公作字如其爲人，外若優游，中實剛勁。

——宋 朱熹《朱子文集》

永叔雖不學書，其筆迹爽爽，超拔流俗。

公書居然見文章之氣。

——宋 朱長文《續書斷》

歐公嘗云：『學書勿浪，書事有可記者，他日便爲故事，且謂古之人皆能書，惟其人之賢者傳，使顏公書不佳，見之者必寶也。』

——明 文徵明《甫田集》

陳仲醇言：『六一居士極好書，然書不能工，大都書有不可學處，亦猶畫家氣韵必在生知。』

——明 唐大章《書系》

圖書在版編目（CIP）數據

宋人墨跡二：歐陽脩 司馬光／上海書畫出版社編．—上
海：上海書畫出版社，2022.1
（中國碑帖名品二編）
ISBN 978-7-5479-2792-2

Ⅰ．①宋… Ⅱ．①上… Ⅲ．①漢字－法帖－中國－北宋 Ⅳ.
①J292.25

中國版本圖書館CIP數據核字（2022）第005071號

中國碑帖名品二編〔十二〕

宋人墨跡二 歐陽脩 司馬光

本社 編

責任編輯	張恒烟 馮彦芹
審 讀	陳家紅
圖文審定	田松青
責任校對	林晨
封面設計	王崢
整體設計	馮磊
技術編輯	包賽明

出版發行 上海世紀出版集團
　　　　　 ❸ 上海書畫出版社

地址 上海市閔行區號景路159弄A座4樓
郵政編碼 201101
網址 www.shshuhua.com
E-mail shcpph@163.com
製版 上海久段文化發展有限公司
印刷 上海雅昌藝術印刷有限公司
經銷 各地新華書店
開本 710×889mm 1/8
印張 8
版次 2022年6月第1版
　　　 2022年6月第1次印刷

書號 ISBN 978-7-5479-2792-2
定價 65.00元

若有印刷、裝訂質量問題，請與承印廠聯繫